漂亮的朋友④

原　著：〔法〕莫泊桑
改　编：仓　兴
绘　画：杨文理　李宏明　杨宇萍　孙晓玲
封面绘画：唐星焕

CNS ｜ 湖南美术出版社

漂亮的朋友 ④

　　沃德雷克伯爵去世后，留下百万法郎遗产全部遗赠给玛德莱娜，也就是杜洛华夫人。为了自己的脸面与尊严，杜洛华与妻子协商，每人各获一半遗产。

　　法国远征军攻克丹吉尔，征服了摩洛哥，占领了沿地中海一直到黎波里的整个北海岸，瓦尔特在公债上捞到3000万法郎，而两位部长也一举赚了2000多万法郎。

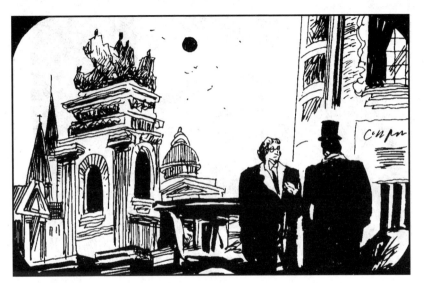

1. 到那时，瓦尔特和拉罗舍便可以赚五六千万。但是，他们不愿意把这个秘密告诉杜洛华。因为他们既想利用杜洛华，又怕他和他们竞争而损害了他们的利益。

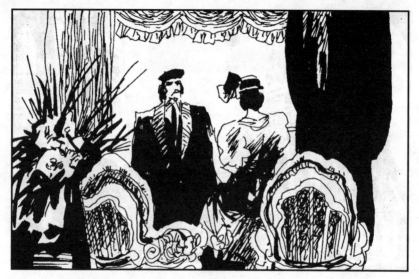

2. "可我总是关心着你，所以，别人在我周围低声说话我都非常注意。"瓦尔特夫人温柔地对漂亮朋友说。她想用这一行动来讨好杜洛华，重新赢得他的心。

3. 杜洛华明白底细之后，对老板和部长恨得咬牙切齿，想着总有一天要跟他们算算这笔账。可惜的是，他现在手头没有现金，没有法子买公债，不能从中捞他一笔。

4. 瓦尔特夫人又提议，由她出钱买2万法郎。

5. 万一失败，则由杜洛华还他情人10000法郎。漂亮朋友表示同意。她高兴极了，站起来，双手捧着他的头，贪婪地吻着。热恋中的女人就靠这种方法赢得和情人的片刻温存。

6. 老板夫人在跟杜洛华亲热的时候，悄悄地把自己的头发一根一根地绕在漂亮朋友的西装背心的纽扣上。这个迷信的女人想用这种方法拴住她情人的心。

7. 杜洛华记挂着4点钟的另一个约会，无心和老板夫人多啰唆，便借口还有公事，拉着老板夫人一道离开了君士坦丁堡街的住所。

8. 他只不过在街上绕了一圈，买了一袋糖栗子，便又回到原地来和马雷尔夫人幽会。

9. 为了向他一直喜欢的这个情人卖乖，杜洛华神秘地告诉马雷尔夫人，要他转告她的丈夫，明天赶快去买10000法郎的摩洛哥公债。他保证不出三个月，马雷尔就能赚6万到8万法郎。

10. 杜洛华要求他们绝对不能向外声张，因为这是国家机密。马雷尔夫人听了自然很高兴，说："我今晚就通知我丈夫。对他你放心，他是个守口如瓶的人。"

11. 她把栗子吃得一干二净，两手把空袋子一揉，扔进了壁炉，说："咱们睡吧！"说着，她便动手给杜洛华解背心上的纽扣。

12. 她忽然发现杜洛华背心纽扣上缠着一根女人头发，仔细一看，另外几个扣子上也都绕着一根头发。

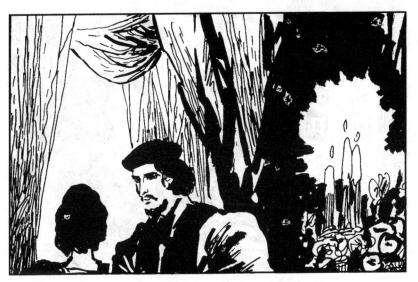

13. 这些褐色的甚至还有灰白的头发显然不是玛德莱娜的。马雷尔夫人认得她女朋友头发的颜色。马雷尔太太猜想,一定是他又在和另一个女人勾搭,这女人有白头发了,肯定是一个老太婆。

14. 她尖叫了一声，说："好哇，你现在连老太婆也要了！她们给了你不少钱吧？你已经用不着我了！"她忙不迭地穿好衣服，戴上帽子和面纱。杜洛华想拉住她，她手一扬，给了他一记耳光。

15. 杜洛华还没清醒过来，她已经把门打开，一溜烟地跑了。

16. 杜洛华满腔怒火，恨透了瓦尔特夫人的这个恶作剧，下决心不再原谅她。他认为已经到了非把这个可恶的老太婆甩开不可的时候了。

17. 他用水洗了洗被打红的脸，然后离开房间，一直来到大街上，漫无目的地走着。不知不觉他来到了昂丹大道。他突然想起很久没去看望沃德雷克伯爵了，便向伯爵的住宅走去。

18. 沃德雷克伯爵的看门人告诉杜洛华：沃德雷克伯爵生病了，而且病得很重。杜洛华得知这一消息后，决定赶快回去告诉自己的妻子。

19. 他夫人一听这消息，脸色突变，显得十分焦虑，决定马上出门去探望伯爵。她一边换衣服一边对丈夫说："我去，你别管我。我不知道什么时候回来，你别等我……"

20. 当天深夜，玛德莱娜带回了伯爵不幸去世的噩耗。"哎呀！那……他死前什么也没跟你说？"杜洛华问他夫人。"没有，我到他床边的时候，他已经昏迷不醒了。"

21. "他死的时候，身边有亲人吗？"杜洛华问。"只有一个侄儿。""是吗？这个侄儿经常来看他吗？""从没来过。他们有十年没见面了。""他还有其他亲戚吗？""没有，我想没有。"

22. "沃德雷克很有钱吧？" "对，很有钱。" "你知道他大概有多少钱？" "不太清楚。可能有200万吧。"

23. 杜洛华已经没有睡意了。现在，他觉得老板夫人答应他的7万法郎和伯爵的百万遗产比起来简直就微不足道了。

24. 既然伯爵除了这个远房侄子之外，别无其他亲人，杜洛华认为：他们夫妇也应该从死者那里分得一份遗产。

25. 他对自己妻子说："归根结底，他是咱们两人最好的朋友。他生前每星期到咱们家里吃两顿饭。他随时可以来咱们这儿，在咱们家就跟在他自己家里一样。

26. "他像父亲那样爱你。对，他一定会有遗嘱的。我倒并不是想要多少财产，只不过想有个纪念，证明他想到咱们，爱过咱们，承认咱们对他的感情。他应该对咱们有点友谊的表示。"

27. 的确，伯爵生前已在公证人拉马纳尔处留下了一份遗嘱。公证人请玛德莱娜去一趟。杜洛华陪着他夫人来到了公证人事务所。

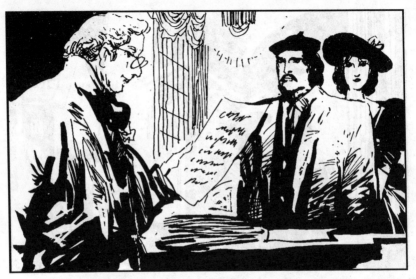

28. 拉马纳尔先生向他宣读了伯爵的遗嘱："立遗嘱人沃德雷克伯爵。本人目前虽然身心均健，但考虑到死神随时都可能来召唤我，故自愿立此遗嘱，存拉马纳尔先生处立案备考。

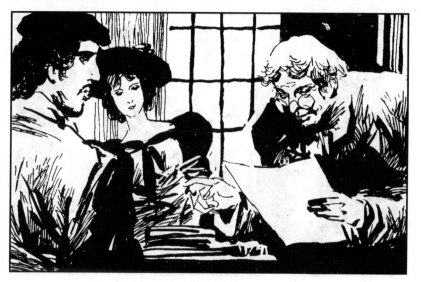

29. "本人之财产计有交易所证券60万法郎，不动产约50万法郎。因本人并无子嗣，愿将全部财产遗赠玛德莱娜·杜洛华夫人，不附带任何义务与条件。此项遗赠乃亡友对夫人忠诚敬爱之表示，望夫人哂纳。"

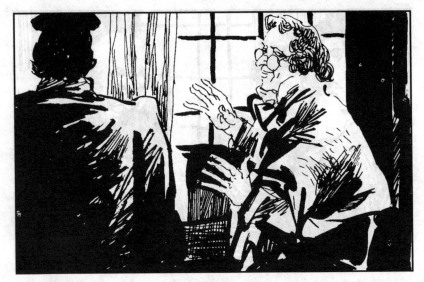

30. 公证人补充说："这份文件是去年8月制定的。它取代了两年前写给玛德莱娜·管森林夫人的那份性质完全相同的文件。我仍然保存着第一份遗嘱。如果家属有争议，这份遗嘱可以证明，沃德雷克伯爵的意愿并无任何改变。"

31. 玛德莱娜脸色煞白，低头看着自己的脚。杜洛华则精神紧张地用手指捻着自己的胡须。

32. 公证人停了一会儿，又接着说："当然喽，先生，如果没有您的同意，您的夫人是不能接受这笔遗产的。"杜洛华站起来冷冷地说："我要求给我时间考虑。"

33. 公证人微笑着欠了欠身，非常和蔼地说："先生，我明白您的顾虑和犹豫。我还想告诉您，今天上午，伯爵的侄子知道了他叔叔的遗愿，他说，如果能分给他10万法郎，他愿按遗嘱所说的去执行。

34. "我个人的看法是，遗嘱尽管无懈可击，但打官司就会弄得满城风雨，还是尽量避免为好。不管怎样，请您在星期六以前把您对上述问题的答复告诉我，可以吗？"

35. 杜洛华欠身说："可以，先生。"他彬彬有礼地告别了公证人，便和他妻子一道离开了公证人事务所。

36. 他回到家里，杜洛华立即把门砰的一声关上，把帽子往床上一甩说："你当过沃德雷克的情妇，对吗？"

37. 玛德莱娜正在解面纱，闻言一怔，转过身来说："我？"她停了一会儿，才以一种激动的声音，结结巴巴地说："怎么……你疯了……你……自己……刚才……不也希望他留点什么给你吗？"

38. "对，他可以留点东西给我，因为我是你的丈夫，是他的朋友，你明白吗？但是，不能留给你，因为你是我的妻子。这是最大的区别，根本的区别，从礼节上看是如此，从社会舆论看也是如此。"

39. 玛德莱娜紧紧地盯着杜洛华。她目光深沉而古怪，仿佛想一眼看透丈夫内心的隐秘。

40. 她慢条斯理，一字一句地说："可是，我觉得，如果……他把这么一大笔遗产……留给你……别人也同样会觉得很奇怪的。"

41. 他急忙问道："你说这句话是什么意思？"她犹豫了一下说："因为你是我丈夫……你认识他还没有多久，而我却是他的老朋友。他的第一个遗嘱是查理还活着的时候立的，里面已经提到要把遗产留给我了。"

42. 杜洛华迈开大步，在房间里踱来踱去，说："你不能接受遗产。"

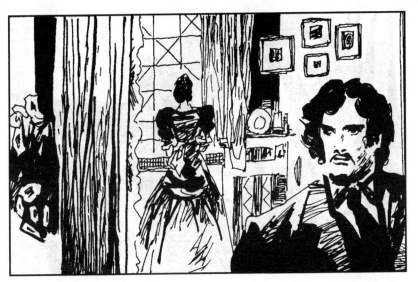

43. 玛德莱娜不动声色地回答道："好极了！既然这样，就不必等到星期六了。咱们可以立刻派人通知拉马纳尔先生，说咱们不要这笔遗产了。大不了口袋里少装100万。"

44. 杜洛华自言自语，故意让他妻子听见："100万……他立遗嘱的时候竟不明白这样做有多么不妥，他竟忘掉了起码的礼仪。他没有想到我的处境会有多么尴尬，他应该把遗产留给我一半，事情就好办了。"

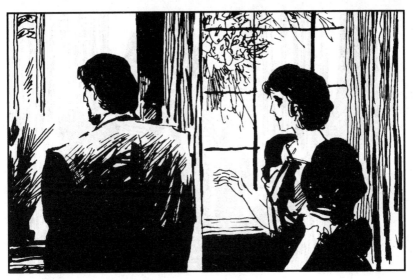

45. 他妻子说："我呀，我不说话了。你自己考虑吧。"杜洛华久久没有回答，最后才犹犹豫豫地说："社会上永远不会明白为什么沃德雷克让你作为他唯一的继承人，为什么我也同意这样做，用这种方式接受。

46. "对你来说，这等于承认和他有暧昧关系，对我来说，这等于承认自己没有廉耻……咱们接受这笔遗产，别人会怎么说，你知道吗？所以，得找个拐弯抹角的办法来掩饰这件事。"

47. 他似乎想出了一个办法说："要让人家以为他把这笔财产平均分配给咱们两个人，一半给丈夫，一半给妻子。"玛德莱娜问："我不明白怎么能这样做，因为遗嘱是写得清清楚楚的。"

48. 杜洛华回答道："噢，简单得很。你可以用生前赠与的方式把遗产的一半赠给我。咱们没有子女，这是完全可行的。这样一来，即使不怀好意的人也没话可说了。"

49. 他妻子说："我还是不明白这怎么能使不怀好意的人无话可说。"他生气地说："难道咱们非得把遗嘱拿出来贴在墙上？说到底，你还是个蠢材。咱们可以说，沃德雷克把财产留给我们。每人一半……不就行了？"

50. "再说，如果我不同意，你就不能接受这份遗产。但是我可以同意你接受这份遗产，唯一的条件是和我平分这份遗产。这样，我就不会成为大家的笑柄了。"

51. 玛德莱娜又用尖锐的目光看了他一眼，然后说："你瞧着办吧。我同意了。""如果你同意，亲爱的。我单独去找一趟拉马纳尔，告诉他说咱们商量好了平分遗产。"杜洛华兴奋地说。

52. "至于那个侄子，我就给他5万法郎，事情就算结束了，好吗？"杜洛华问。玛德莱娜高傲地回答道："不。把他要的10万法郎给他。如果你愿意，这笔钱就从我应得的那一半出好了。"

53. 杜洛华脸上一红，喃喃地说："啊，不！咱们两人分担。每人扣除5万法郎，咱们还有整整100万。"说完，便出门去找公证人。

54. 他把做法告诉公证人，并说这主意是他妻子想出来的。

55. 第二天，他们在一份生前赠与的文书上签了字。玛德莱娜·杜洛华在文书中声明把50万法郎赠与自己的丈夫。杜洛华转眼变成了拥有50万法郎的富翁，简直是得意忘形了。

56. 法国远征军攻克丹吉尔，征服了摩洛哥，占领了沿地中海一直到黎波里的整个非洲海岸，并且偿还了被它吞并的这个新国家的公债。

57. 大家都说有两位部长一举赚了2000多万法郎，还有人公开提到了拉罗舍·马蒂厄的名字。

58. 至于瓦尔特，巴黎人都知道他一箭双雕，在公债上捞到了三四千万，在钢铁、铁矿以及地产交易中又赚了800万。

59. 为了显示一下他这种身份，摆摆阔气，他花300万法郎买下了卡尔斯堡亲王在福布尔·圣奥诺雷大街的那座漂亮王府，连房子带室内全套家具、陈设。买卖在24小时内成交。

60. 第二天，瓦尔特一家便搬进了新居。

61. 紧接着他又花50万法郎，从一位收藏家手里买到了一幅匈牙利画家卡尔·马科维奇的巨型油画《基督凌波图》。

62. 然后，他在各报刊登一条消息，邀请巴黎各界名流于12月30日晚9时至12时去他家欣赏名画，同时参加午夜2时开始的舞会。

63. 从12月中旬开始，《法兰西生活报》每天都登载有关这个晚会的消息，竭力激起公众的好奇心理。

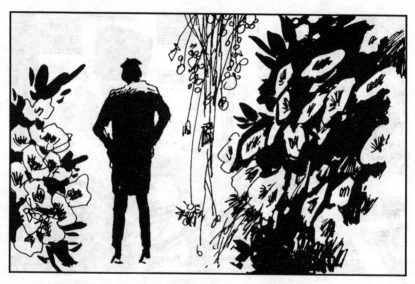

64. 老板的胜利使杜洛华感到十分嫉恨。他勒索了自己妻子的50万法郎以后，曾经得意了好一阵子，觉得自己成了一位富翁。

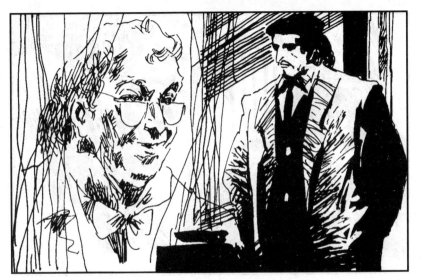

65. 现在，他又觉得自己很穷，穷极了，因为拿自己那笔微不足道的财产和瓦尔特老头上千万的家财相比，实在是少得可怜。他恨瓦尔特老头，发誓再也不去他们家了。

66. 他更恨外交部长，因为这家伙愚弄了他，居然还取代了沃德雷克，每星期到他家吃两次晚饭，在他家里发号施令，俨然一副主人姿态。他本人倒成了部长的秘书，要听部长的使唤。

67. 每当这位部长口授，杜洛华替他做记录时，他心里便产生一种疯狂的念头，恨不得亲手掐死这个自鸣得意的家伙才好。尽管他经常气得浑身发抖，但也只好像一条想咬人而又不敢张嘴的狗那样暂时忍气吞声。

68. 他对玛德莱娜，变得生硬而粗暴了。

69. 瓦尔特夫人两个月来，几乎天天给他写信，恳求与他约会，无论在什么地方都行。据她说，这样做是想把她赚的7万法郎当面交给他。

70. 杜洛华根本不屑回答，把这些信统统扔到火里去了。他并不是不想要那7万法郎，而是想刺激她，故意看不起她，把她踩在脚底下，因为她太有钱了！

71. 杜洛华想表明自己是个有骨气的人。他早就说过,他绝不参加老板举行的晚会。但到了12月30日晚上,他又突然改变了主意,决定还是陪着妻子去"受一个晚上的罪"。

72. 老板的新府第真是气派不凡。大大小小的客厅，不下五六个。个个都是金碧辉煌但又各异其趣。

73. 老板夫人在第二个客厅接待客人。她一瞧见杜洛华便顿时脸色苍白，杜洛华则客气地向她施礼。

74. 他趁自己妻子和她亲切问候时，赶快溜到人群中了。

75. 忽然，一个年轻快活的声音在他耳边轻轻地说："啊！您到底来了，可恶的漂亮朋友。您为什么总不露面呀？"原来是老板夫妇的小女儿苏姗。

76. 杜洛华看见她心里很高兴，赶忙和她握手，抱歉地说："没有办法。我工作太忙，两个月没有出门了。"

77. 苏姗非常严肃地说："您真不应该，太不应该了。您使我们非常难受，因为我和妈妈，我们都很喜欢您。您不在，我闷死了。您瞧，我已经把这些话直截了当地告诉了您，您可就再没有权利不来了。

78. "现在我要亲自带您去看《基督凌波图》。这幅画放在房子尽头的花房后面。爸爸故意把它放在那里，好让参观的人走遍各个角落。他这样炫耀这所房子，真叫人奇怪。"他们缓缓穿过人群。

79. 大家都转过身来注视着这位风度翩翩的美男子和那个惹人喜爱的洋娃娃。

80. 杜洛华边走边想："当初我如果真有本事，就应该娶这位姑娘。这本是没问题的。我为什么早没想到呢？为什么我甘心娶另一个呢？我简直昏了头了！"

81. 苏姗又对杜洛华说："噢，您要常来才好，漂亮朋友，现在爸爸这样有钱，咱们可以好好地乐一乐，玩个痛快了。"

82. 杜洛华赶紧回答道："唉，现在您就要结婚了，就要嫁一个漂亮的王孙公子，咱们以后就难得见面了。"她坦率地高声说："啊！我不急于嫁人。我一定要找一个我非常喜欢的人才结婚。"

83. 杜洛华继续笑着说："我敢担保，不出半年，您就会成为侯爵夫人、公爵夫人或亲王夫人。那时您就会高高在上，瞧不起我了，小姐。"

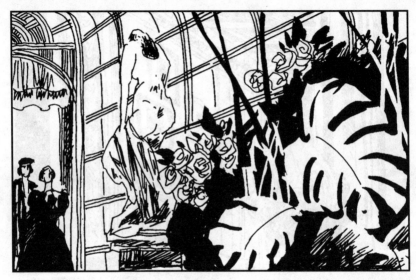

84. 苏姗生气了。她向他发誓说："我只和我自己看中的人结婚。我有足够的钱，两个人的生活没问题。"说话间他们经过了最后一个客厅，进入了温室。

85. 这是一座巨大的常青花园，里面栽满了高大的热带植物，树下是花坛，奇花异草，郁郁葱葱。灯光射进来，像洒落下一阵银白色的骤雨，清凉湿润的泥土气息和芬芳浓烈的花香令人陶醉。

86. 左边巨大的棕榈树下，还有一个大理石的水池，池边有四只大型瓷塑天鹅，从它们半张的嘴里，喷出四股清泉。池底铺着金粉，三五成群的金鱼，在水中四处游动。

87. 杜洛华停下脚步，暗自赞叹不已。这时，苏姗忽然又拉着他往右边一转，只见一丛奇怪的植物，叶片像张开五指的手掌，颤悠悠地伸向天空。

88. 就在这丛树的中央，有一个人纹风不动地站在海上。这就是那幅名画。

89. 主人故意让画的四边隐藏在摇曳的绿荫之中，人们要定睛细看，才能看见画面上有一条小船，船舷上坐着一位圣徒，手举提灯，灯光照在缓缓走来的耶稣身上。

90. 灯影里，船上的其他圣徒依稀可辨。这真是一幅气魄恢宏的名家之作。杜洛华欣赏了一会儿，就被拥挤的人群推到了一边。

91. 苏姗仍然挽着他的胳膊，想一块儿去喝点什么。杜洛华四面看了看，发现他妻子正挽着外交部长的胳膊，两个人有说有笑，显得十分亲昵。

92. 他真想扑过去狠狠地揍他们一顿。玛德莱娜把他的脸都丢尽了。人们此刻也许正暗地里指着他说："这个戴绿帽子的杜洛华。"

93. 有这样一个妻子，他永远不能飞黄腾达，因为有了她，别人总对他的家庭产生怀疑。她现在已经在拖他的后腿，成他的累赘了。

94. 要是他能早知道这些情况就好了。他就会下更大的赌注，拿小苏姗押宝，一定会大赚一笔！为什么当时看不到这一点，真是瞎了眼！

95. 一位绅士挤过来向苏姗打招呼，并且趁杜洛华和别人打招呼的时候带走了苏姗。

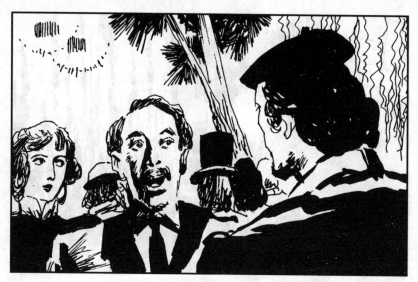

96. 杜洛华听人说他就是卡佐勒侯爵，正在热烈地追求苏姗。漂亮的朋友顿时对他产生了嫉妒心理，他还想去追苏姗，却迎面碰上了马雷尔夫妇。

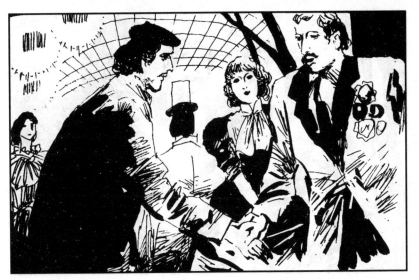

97. 马雷尔先生向杜洛华这位"不可多得的朋友"表示由衷地感谢，因为杜洛华建议他购买的摩洛哥公债使他净赚了10万法郎。

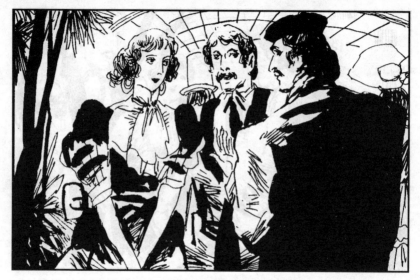

98. 马雷尔太太呢？她早把在君士坦丁堡街的寓所里发生的"头发风波"忘得一干二净，跟漂亮朋友和好如初了。

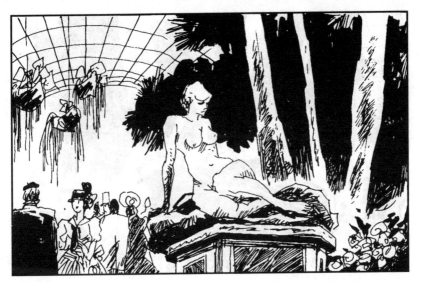

99. 瓦尔特夫人费了好大劲，终于找着了漂亮朋友，她约他去一个幽静的场所见面。她哀怨地责备他说："我哪方面对不起你了？你对我这么寡情寡义。"

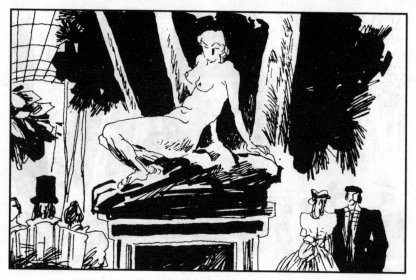

100. 杜洛华气恼地说："上一次我们会面的时候，你把头发绕在我衣服纽扣上，害得我妻子跟我大闹了一场。"

101. 她听了一怔，接着又摇摇头说："得了吧！你妻子才不在乎哩，是你另一位情妇和你闹了一场吧！""我没有情妇。"

102. "那你为什么再也不来看我？为什么不愿到我们家来吃晚饭，一星期就那么一次也不干？我太痛苦了。"瓦尔特夫人说的是实话。

103. 杜洛华看着老板夫人，发现她的确大大变样了。他脑子里模模糊糊地有了一种打算。

104. 于是，他对老板夫人说："亲爱的，爱情并不是永恒的东西，而是有聚有散的。如果像咱们那样没完没了，那对双方都是个可怕的累赘。

105. "我不愿再这样继续下去了,我说的是真话。但是,如果你能通情达理,把我当普通朋友接待,我就可以像以前那样经常来看你。你说你能做得到吗?"杜洛华一副真诚的样子。

106. "为了能见到你，我什么都做得到。"瓦尔特夫人低声说。杜洛华说："那我们一言为定。我们只是朋友，绝不超越这个界线。"瓦尔特夫人把嘴唇伸向他说："再吻我一下……最后一次。"他温柔地拒绝了。

107. 她擦了擦眼泪，然后把一个纸包递给他说：“咱们在摩洛哥公债上赚了钱，这是你的那份。”杜洛华不好意思要，但她坚持要给，他也就只好接受了。

108. 杜洛华离开瓦尔特夫人，返身走回花房。恰巧苏姗向他走来，他挽起她的胳膊，柔声地问："亲爱的小姑娘，你真的认为我是你的朋友吗？"

109. "当然，漂亮朋友。" "你信任我吗？" "完全信任。" "那好，你能答应一件事吗？" "能，什么事？" "就是每当有人向你求婚，你都要和我商量，在没征求我的意见以前，不答应任何人。"

110. "好的，我答应。" "这是咱们两人的秘密，绝对不要告诉你的父亲和母亲。" "绝不告诉。" "你敢发誓？" "我敢发誓。"

111. 杜洛华得到了这个保证后，决定马上就走，好单独思考一下。他到处找妻子，在酒吧间看到她和两位不认识的绅士一起喝可可。杜洛华问："咱们走吗？"她答应着挽起杜洛华的胳膊，穿过客厅，离开瓦尔特家。

112. 一回到家，玛德莱娜连面纱还没摘，便笑嘻嘻地递给他 一个小盒子说："这是外交部长送给你的新年礼物。"他打开盒子，里面是一枚荣誉团十字勋章。他淡淡一笑说："我宁愿要1000万。这东西并不花他什么钱。"

113. 杜洛华被授予荣誉团骑士勋章的消息，于元旦在政府公报上宣布了。消息公布后一小时，他收到老板夫人一封短信，央求他当晚和他妻子一起到他家吃晚饭，好好庆祝他荣获勋章这件事。

114. 杜洛华和妻子到达老板家时，路易十六式的小客厅里只有老板夫人。她穿一件黑色衣服，头发扑着香粉，样子十分迷人。近看她像个老妇，远看却仿佛还在妙龄。到底是老是少，实在难分。

115. "您家里有丧事？"玛德莱娜问道。她凄然回答道："我已经到了向生活告别的年龄。我今天穿上丧服就是宣告我生命中这一时期的开始。从今以后，我便心如死水了。"杜洛华暗想："决心下了，坚持得了吗？"

116. 晚饭的气氛很沉闷，只有苏姗说个不停。萝丝似乎另有心事。大家一再祝贺杜洛华。

117. 饭后，大家随意闲逛。杜洛华和老板夫人走在最后面，她低声说：
"您一定要来看我。没有您我活不下去，您一定要来，以朋友的身份经常
来。"她抓住杜洛华的手，使劲地握着、揉着，指甲深深地掐进他的肉里。

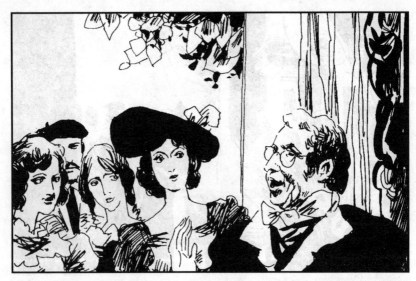

118. 瓦尔特和他的两个女儿以及玛德莱娜来到《基督凌波图》旁边，"您知道吗？"瓦尔特笑着说，"昨天我看见我妻子像在教堂里似的跪在这幅画前面做祷告，可把我乐坏了！"